adjust
the level
of the sea

ISBN: 978-2-36568-055-4

david
horvitz

adjust
the level
of the sea

FONDATION
CARMIGNAC
JBE BOOKS

begin with
the sea

enter into
the sea

**fall apart
in the sea**

**adjust the
level of the sea**

touch
the sea's body

let the sea
hold you

**be displaced
by the sea**

**stutter with
the sea's stutter**

merge
with the sea

walk away until you no longer see the sea

sing with
the sea's songs

see the sea

be seen
by the sea

put your tongue
into the sea

exhale into
the sea

dream with the sea

bring the sea
into your dreams

let the sea
dream you

forget everything but the sea

enter the sea
eyes closed

enter the sea
eyes open

live with
the sea

receive
the sea as a gift

receive a gift
from the sea

give a gift
to the sea

swallow the sea

be swallowed
by the sea

taste the sea
on your skin

taste the sea on someone's skin

**taste
the sea's skin**

make a hole
in the sea

make a hole
in the sea
the shape
of your body

**imagine
the shape
of the sea's body**

leave yourself
in the sea

leave yourself
to the sea

leave yourself
for the sea

walk into the sea

run into the sea

glide into
the sea

**annunciate
sea the length
of a breath**

listen
to the language
of the sea

speak
the language
of the sea

**change
the sea from
noun to verb**

**conjugate
the sea**

lose your grammar in the sea

write a letter
to the sea

**write a letter
in the sea**

**write a letter
with the sea**

make a drawing
on the surface
of the sea

blur into
the sea's blur

**cool your blood
with the sea**

carry the sea
with you

lose yourself
in the sea

forget yourself in the sea

wait for someone in the sea

spend time with the sea

spend the night with the sea

let the sea
interrupt you

fall into the sea

hum with
the sea

daydream
in the sea

put your shadow
on the sea

fuse with the sea

ebb in the sea

flow in the sea

count the stars
from the sea

throw a stone
into the sea

**throw a seed
into the sea**

throw a thought
into the sea

ring the sea
like a bell

**wear the sea
like a ring**

**go into
the sea alone**

mourn in the sea

mourn with
the sea

**glow with
the sea's glow**

throw your
bones into
the sea

feel the softness
of the sea

be alive
in the sea

collide with
the sea

find the sea's shadow

roll into the sea

fall asleep
with the sea

**count
the sea's age**

**be carried
by the sea**

stare at the sea
until something
stops you

empty the sea
into the sea

ask the sea
its name

**say the sea
in the sea**

find the sea's
heartbeat

find the sea's
eyes

overflow into the sea

measure
yourself with
the sea's water

**in the sea
think of them**

in the sea
think of her

in the sea
think of him

**in the sea
think of we**

in the sea
think of ze

send a wave
into the sea

synchronize
yourself with
the sea

**stop time
in the sea**

pause in the
sea's pause

talk to the sea
telepathically

call to a whale
in the sea

call to a dolphin
in the sea

make a moment
with the sea

take a tree
to the sea

**follow the sea
until the moon**

**follow the moon
until the sea**

**look for nowhere
in the sea**

leave the sea be

reflect the sea
in your eyes

echo the sea's sounds off your body

wear the smell
of the sea

turn the sea around

flip the sea
upside-down

shape the sea
with your hands

make a home
for the sea

greet the sea
when you arrive

say goodbye
to the sea when
you leave

swell with
the sea

be between the sea and the sky

**be taught
by the sea**

learn
the stories
of the sea

write
the sea's poem

be shaken
by the sea

let the sea
wash over you

make a puddle
in the sea

mail someone
the sea

move the sea

listen to the sea
as closely
as you can

listen to the sea
as faraway
as you can

imitate the sea

lull with the sea

frame the sea
with your eyes

watch the night
fall into the sea

throw the sea
into space

throw the sea
into the sky

throw the sea
into the sea

find the morning
in the sea

**take one sea
to another sea**

make a river
through the sea

detour to the sea

defend the sea

protect the sea

follow the sea
as it becomes
the clouds

scatter yourself into the sea

scatter a friend
into the sea

**swim with
the sea**

let the sea
chase you

touch the sea
moon's light

let the sea come
into your home

**hold the weight
of the sea**

change places
with the sea

imagine the end
of the sea

**say yes
to the sea**

see the sea
being